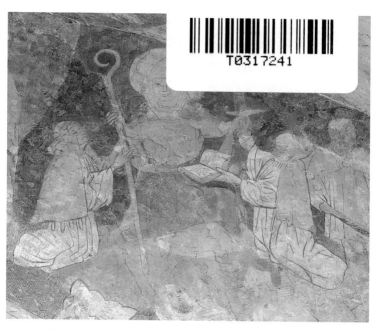

▲ *Der hl. Martin als Patron der Kirche reicht Abt Reiner von Wadgassen den Krummstab und Graf Simon III. von Saarbrücken das Schwert.*

Der Kirchort ist aber älter: Das Martinspatrozinium lässt eine Kirche für das 7. Jahrhundert vermuten, die um 900 zur Pfarrkirche erhoben worden ist. Aus der Köllner Muttergemeinde wurden die Pfarreien St. Martin/Heusweiler, St. Erasmus/Eiweiler und St. Willibrord/Wahlschied ausgepfarrt. Seit der Urkunde von 1223 stellte die Abtei Wadgassen die Pfarrer von Kölln. Daneben bezeugt das Testament der Else von Berris vom 7. September 1381, dass eine Martinsbruderschaft existierte, die einen Frühmessner finanzierte. Die Bruderschaftsversammlung vom 18. September 1423 gibt Auskunft über die jährlichen Einkünfte, unter anderem Geschenke der Herren von Rittenhofen sowie eines gewissen Pellermann von Kölln.

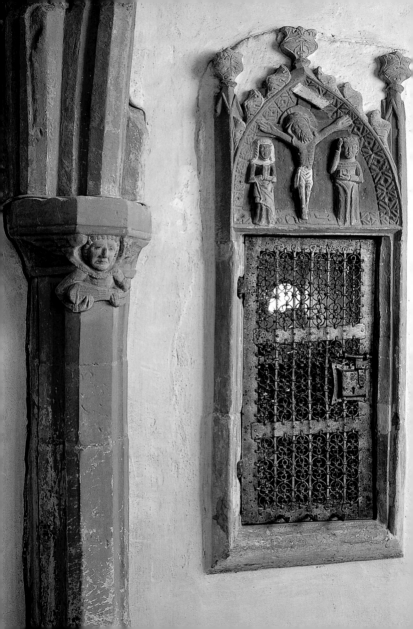

Nach dem Tode Johanns IV. von Nassau-Saarbrücken am 23. November 1574 erbte das Haus Weilburg unter Albrecht und Philipp III. Saarbrücken. Es kam zur Einführung der Reformation, und der Abtei wurde nahegelegt, einen lutherischen Prediger zu benennen. Dort weigerte man sich, und der letzte Prämonstratenser Johannes Reuter von Hoffelden kehrte nach Wadgassen heim. Valentin Mohlberger wurde der erste evangelische Prediger der Pfarrei. Eine mündliche Überlieferung, die sich nur auf den katholischen Pfarrer Wilhelm Noehren (19. Jh.) berufen kann, berichtet, die katholischen Christen aus dem Köllertal seien nach Püttlingen (Grafschaft Kriechingen) gegangen, um dort ihre Kinder taufen zu lassen.

Der Dreißigjährige Krieg brach über das Köllertal heftig herein: 1627/28 verwüsteten die Kratz'schen Regimenter das Köllertal, wobei auch die Köllner Kirche in Mitleidenschaft gezogen wurde. Im Winter 1631/32 lagerten französischen Truppen in Saarbrücken und Wallerfangen. Als der Trierer Erzbischof durch die Spanier in Bedrängnis geriet, rief er die Franzosen, die sich plündernd in Marsch setzten. Im März 1632 lag der französische Capitaine de Barre im Pfarrhaus zu Kölln, während seine Soldaten in Bucherbach den Bauern zusetzten. Die Kirche wurde geschändet und alle drei Portale zerschlagen, so dass in einer anonym überlieferten Darstellung, die ein »Meßbuch aus der Réunion« zitiert, behauptet wurde: »*Anno 1651 wurde die Kirche zu Kölln neu erbaut, wozu die Einwohner Beiträge gaben, auch zum Bau des Pfarrhauses und des Kirchhofes hatten sie beigetragen.*« Die nicht mehr nachprüfbare Überlieferung wird durch einen Brief des Johannes Schlosser gestützt, der einen Garten in St. Johann verpfändete, um Geld für die Restaurierung der Martinskirche auszulösen. Auf dem Sockel der Kanzel findet sich zudem die kaum noch lesbare Inschrift: »1660 B. BLOCONNIER DE METZ«.

1634 brach die Pest aus. Kroaten und Spanier unter Graf Gallas verwüsteten die Gegend. Rentmeister Klicker stellt am 7. Dezember 1635 fest: »*Köllerthaler Hof oder Meierei ist soviel als ganz ausgestorben*«. Doch weil Lothringen im Frieden von 1648 nicht eingeschlossen war, dauerte das Morden bis zum Frieden von Vincennes 1661. In dieser Zeit wurde die Pfarrei Kölln von Balthasar Pistorius erst von Saarbrücken,

dann von Völklingen aus mitverwaltet. Noch 1684 sind von etwa hundert Gehöften im Köllertal nahezu zwei Drittel unbewohnt.

Eine lange Ruhe wurde dem Land nicht gegönnt: Der Pfälzische Erbfolgekrieg führte zur Réunion, und wieder durchstreiften Truppen das Köllertal. Die lutherischen Pfarreien Knorschied, Eiweiler, Reisweiler, Saarwellingen, Schwalbach und Überherrn wurden rekatholisiert. Unter dem Schutz des französischen Intendanten wurde die Martinskirche 1684 zum Simultaneum; für Heusweiler und Eiweiler ist das Jahr 1685 nachgewiesen. Johann Wilhelm Motsch, der als Pfarrer von Heusweiler Kölln mitversorgte, wurde verjagt, und Johann Nikolaus Huffschlag von Völklingen 1686 als Gefangener nach Saarlouis verschleppt. Erst mit dem Vertrag von Ryswyck kehrte Friede ein, aber das Simultanverhältnis blieb bis zum Ende des 19. Jahrhunderts bestehen.

Im 18. Jahrhundert kamen wieder Jahre der Blüte: 1703 wurde in Walpershofen, um 1740 im Bucherbacher Hofhaus eine evangelische Schule eingerichtet. Pfarrer Johann Conrad Seidel baute 1742 ein neues Pfarrhaus. Dilsburg und Bietschied wechselten nach Heusweiler. Der nassauische Rat Christian Lex beschrieb das Köllertal 1756 so: »In diese Kirche sind eingepfarrt die beiderseitigen Religionsverwandten von Engelfangen, Sellerbach, Straßen, Cöllner Mühle, Etzenhofen, Überhofen, Giechenbach, Hilschbach, Walpershofen, Churhoff, Niedersalbach, Sprengen, Elm, Herchenbach und Rittenhofen; desgleichen die Lutheraner von Schwalbach und Catholicken von Dilsburg und Bietschied. In der Kirche ist das Simultaneum zwischen Lutheranern und Catholicken hergebracht, welche in Ansehung der praecedenz aller Sonntage mit dem Gottesdienst alternieren. Das Schiff der Kirche bauet und erhält das Stift St. Arnual, das Chor aber muß das Closter Wadgaßen bauen und erhalten. Dahiengegen die Pfarrgemeinde den Thurm die Glocken und die Ring Mauer, auch jede Religion ihr Schulhaus stellet und erhält.« [LA Saarbr., Best. Nassau. Saarbrücken I Nr. 1, S. 159–160].

Von der Fanzösischen Revolution blieb Kölln weitgehend verschont, lediglich das Pfarrhaus wurde 1793 geplündert. Die Saarbrücker und dann die Altpreußische Union 1817 hatten zur Folge, dass sich 1846/48 in Walpershofen eine altlutherische Gemeinde bildete, die ihren Betsaal bis 1870 als ersten Kirchbau vor Ort ausführen konnte.

Der Bergbau ließ die Einwohnerzahl wachsen. In den alten Ortsteilen verschoben sich die Verhältnisse immer deutlicher zugunsten der katholischen Kirche. Bergarbeitersiedlungen entstanden, die nach und nach aus der Mutterpfarrei Kölln ausgepfarrt wurden: 1875 Altenkessel, 1887 Guichenbach und 1890 Schwalbach. Die Kolonie Ritterstraße kam 1884 an Altenkessel, Niedersalbach im selben Jahr an Heusweiler. Die steigende Einwohnerzahl in Walpershofen machte 1929 einen neuen Kirchbau unumgänglich. Sprengen wechselte 1981 nach Schwalbach. Die Kirchengemeinde Kölln besteht heute aus drei Teilen: Köllerbach (mit seinen sechs Ortschaften), Püttlingen (ohne Ritterstraße) und Walpershofen. In Püttlingen wurde 1986 ein Gemeindezentrum eingerichtet.

Baugeschichte

Die heutige Martinskirche ist eine vierjochige Hallenkirche mit orientiertem Chor. Das Hauptportal wurde 1956 nach historischen Fotos rekonstruiert. Die Ausgrabungen der Jahre 1929 bis 1962 sorgten für Erkenntnisse im Blick auf die steinernen Kirchbauten: Demnach existierte in vorromanischer Zeit ein Oratorium von 8,60 m auf 6,20 m. Relativ schnell wurde ein romanischer Neubau errichtet, der an der Nordseite über eine Vorhalle verfügte, die auf Ende des 12. Jahrhunderts datiert wurde; auf ihn bezieht sich die Quelle von 1223. Ein frühgotischer Umbau des 13./14. Jahrhunderts wird aufgrund vorhandener Architekturelemente vermutet. Der Turm ist nicht eindeutig zu datieren, während der jetzige polygonale Chor nachweisbar aus dem 14. Jahrhundert stammt. Er wurde im 15. Jahrhundert neu gemauert und bei dieser Gelegenheit ausgemalt. Eine Inschrift am Portal »Michael Bast 1548« wird in Verbindung gebracht mit der Einwölbung des Kirchenschiffes. Der Amtmann des Stiftes St. Arnual, der die Bauaufsicht über die Martinskirche führte, riet Pfarrer Seidel am 11. Februar 1747, die stark beschädigte Vorhalle abzureißen. Sie hatte zuletzt bei katholischen Beerdigungen als Unterstand gedient und auch den »Pfaffenhimmel« (Baldachin für die Prozession) beherbergt. Bei Ausgrabungen wurden 1929 mehrere steinerne Sarkophage aufgefunden. Weitere

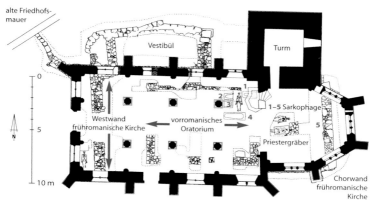

alte Friedhofsmauer

Vestibül

Turm

0

1–5 Sarkophage

Westwand frühromanische Kirche

vorromanisches Oratorium

5

Priestergräber

N

5

Chorwand frühromanische Kirche

10 m

▲ *Grundriss der heutigen Martinskirche und ihrer Vorgängerbauten*

Sargfragmente kamen 1952 und 1956 dazu, Letztere im Fundament der Ostwand des zweiten Baus. Vermutlich stammen die Särge aus der Zeit vor 950.

Die Baulast der Kirche war dreigeteilt: Die Gemeinde unterhielt den Turm, die Abtei den Chor und das Stift St. Arnual im Auftrag der Grafen das Schiff. 1772 wurde der Turm restauriert. Obwohl eine Aufgabe der Gemeinde, versagte das Stift seine Hilfe nicht: »*Die Ko[st]en des Köllner Kirchenthurms drucket dasige eingepfarrten dieses Jahr seh[r] stark, und wäre ihnen eine g[ne]d[i]ge Beisteuer von etwa 50 fl[orin] um so mehr zu gönnen, da diese Meyerei ihre schwere Kirchenausgab ungeachtet dennoch etliche 30 fl[orin] zum Saarbrücker neuen Kirchbau versprochen hat.*« [LA Saarbr. Nachlass Rug Nr. 138, S. 3]. Es fanden immer wieder Arbeiten am Turm statt, die letzte umfassende Sanierung wurde 2005/06 ausgeführt.

Im Chor stand in zentraler Lage ein 1773 errichteter Altar. Ihn beschreibt Pfarrer Noehren am 2. Oktober 1847: »*Er ist eine Halbsäule, auf welcher das Bild der h. Dreifaltigkeit sich befindet. Das ganze ist von Holz und der Zeitpunkt seiner Verfertigung ist unbekannt. Neben dieser Halbsäule, aber ober dem Altartisch befinden sich zwei Abstützungen von Holz, von welcher die eine breiter als die andere ist, aber beide gleich lang*

sind, nemlich so lange wie der Altartisch. In dieser Halbsäule befindet sich das Bild des h. Bischofs Nicolaus und auf der linken das des h. Bischofs Martin, beide stehen ganz frei.« [BATrier, Abt. 70 Nr. 06114, Blatt 265r – 267r]. Wegen einer Reparatur der Kirche 1829 kam es zum Streit zwischen den Pfarreien, ob die katholische Seite durch ihren Beitrag mehr Rechte an der Kirche erwerben würde. Für das Jahr 1876 ist Bauwerksmeister Schultheiß aus Elm als Leiter einer weiteren Reparatur genannt: An den Fenstern wurden Veränderungen vorgenommen. Ein Strebepfeiler an der Nordseite, der nur auf Gebeinen stand, wurde ersetzt.

Die Ausstattung

Das Prinzipalstück der Kirche ist die **Kanzel**. Sie hat ihren Zugang vom Chor her und ruht achteckig auf elegantem Fuß. Durch sein Fischblasenmuster wirkt der Korpus leicht. Über der Kanzeltür steht: »G[RAVE] PH[ILIPPV]S ZV NASS[AVWE] ET C[ETERA] A[NN]O MDC V. APRIL[IS] V[IVENS] M[ANDAVIT]«. Graf Philipp III. von Nassau-Saarbrücken hatte also im Jahr seines Silbernen Thronjubiläums die Kanzel gestiftet. Ähnliche Kanzeln befinden sich in St. Georg/Sarre-Union (ca. 1590), in der Stiftskirche Saarwerden (1586) sowie in der evangelischen Kirche Dörrenbach (um 1600). Auch die evangelischen Kirchen in Neunkirchen und Wiebelskirchen erhielten solche Kanzeln. Von der Kanzel der Stiftskirche St. Arnual sind noch Reste erhalten, und es existieren von ihr zudem zwei Lithographien bzw. Zeichnungen.

Im Chor befindet sich links ein gotisches **Sakramentshaus** mit Okulus. Das mit einem geschmiedeten Gitter (15. Jh.) verschlossene Tor wird von einem gotischen Giebelfeld mit einer Kreuzigungsdarstellung überhöht. Das Sakramentshaus birgt seit 1998 die **vasa sacra**. Auf der Außenseite des Chores rechts neben dem mittleren Chorfenster befindet sich ein vermauerter Okulus. Es ist davon auszugehen, dass das Sakramentshaus ursprünglich in der Achse des Gebäudes lag.

Erwähnenswert sind die **Kämpferfiguren** im Chor. Gegen den Uhrzeigersinn sieht man einen Mann mit Buch (14. Jh.) und einer sorgfältigen Frisur aus dicken Strähnen. Es folgt ein Engel mit Psalterium, dann ein Bauer mit verschieden abgestepptem Wams, einer Gugel mit Quas-

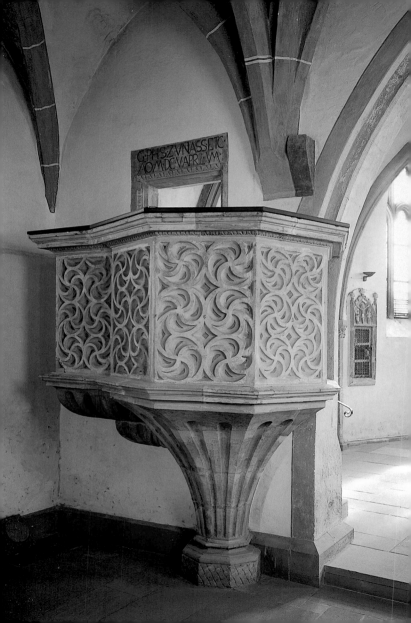

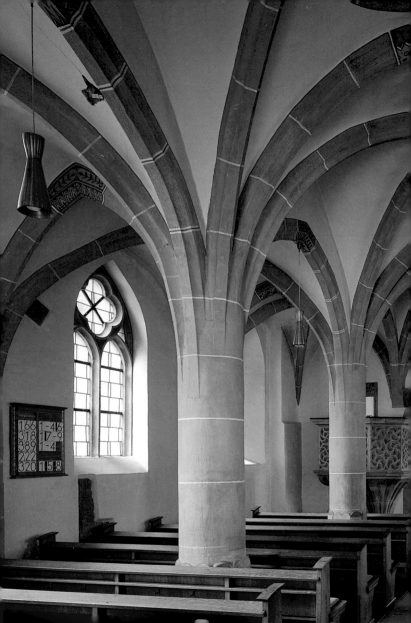

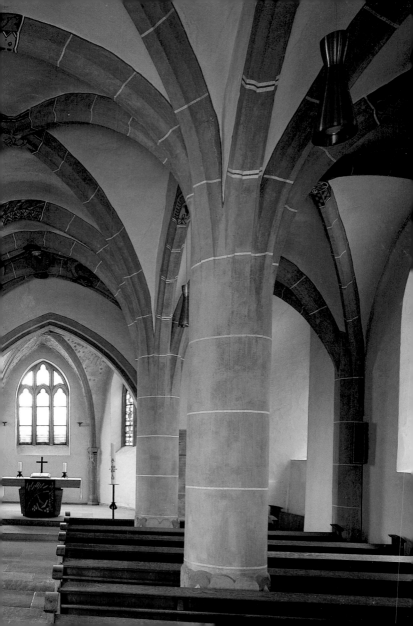

ten als Kopfbedeckung und spitz zulaufenden Schuhen. Am nordöstlichsten Dienst ist ein Dämon mit Blattwerk zu sehen. Es folgt ein Laute spielender Engel und eine weitere Blattmaske.

Im Kirchenschiff befindet sich rechts der **Grabstein von Margaretha Nicolai**. Zwischen jeweils vier lateinischen Distichen steht: »HIE RUHET DIE EHRN- UND TUGENTS[AME] MAR|GRETHA MEYSIN, H[ER]RN PHIL[IPPI] NICOLAI | PF[ARRE]RS ALHIE II JAR EHEL[ICHE] HUSFR[AUWE], GEBOREN | A[NN]O 1603, 21. FEBR[UARII] VON W[EI]L[AND] H[ER]RN BARTHOL[OMAEO] | MEYSEN, NASS[AU] SARBR[ÜCKISCHEM] LANDSCHULTHEIS, | U[ND] ANNA HEILIGIN, EHEL[EUTEN]; ABER A[NN]O 1632, 9. | AUG[USTI], S[ELIG] ENTSCHLAFEN, DEREN LEICH|NAM GOTT FRÖLICH ERWECKE. | ESA[IA] 56: HEILIGE U[ND] GERECHTE LEUTE | WERDEN WEGGERAFT FOR DEM UNGL|ÜCK, KOM[M]EN ZUM FRIDE, U[ND] RUHEN IN IHREN | KAMERN.« Bei den Ausgrabungen im Chor im Juni/Juli 1956 wurden die **Gräber der Patres Gilbert Kohl** (1683–1722) **und Jakob Hilger** (1694–1746) entdeckt. Im Dezember 2001 wurden ihre Gräber durch Inschriften auf den Bodenplatten gekennzeichnet. Auch wurde die **Gedenktafel** der Kreissynode Saarbrücken für Pfarrer Christian Matthaei (1842–1882) wieder zurück in die Kirche verbracht.

Dekorationsmaler Wilhelm Schmelzer erneuerte 1931 die Ausmalung der **Wappen** im Gewölbe vor dem Chor. Karl Rug gab folgende Motive in Auftrag: 1. Lutherrose, 2. Saarbrücken-Commercy, 3. Wappen Zwinglis, 4. Nassau-Saarbrücken, 5. Wappen Melanchthons, 6. Preußen, 7. Wappen Calvins und 8. Wappen Deutschlands. Das achte Wappenschild wurde 1956 durch das Saarlandwappen ersetzt. Im zweiten Joch befinden sich die Wappen der verbliebenen Orte: im Hauptschiff Köllerbach, im nördlichen Seitenschiff Püttlingen und im südlichen Walpershofen. Über dem Orgelpult ist das Wappen der Elisabeth von Lothringen.

Ursprünglich besaß die Martinskirche nur eine **Glocke**, 1778 wurde eine zweite angeschafft. Im Jahre 1834 riss die alte Glocke, worauf am 27. September 1835 durch Joseph Perrin in Losheim eine neue gegossen wurde, die wiederum am 12. Juni 1847 zersprang. Am 19. Dezember 1847 wurde dann von Jean und Nicolas Gaulard in Trier erneut eine Glocke gegossen. Das 2. evangelische Lagerbuch von 1875 berichtet:

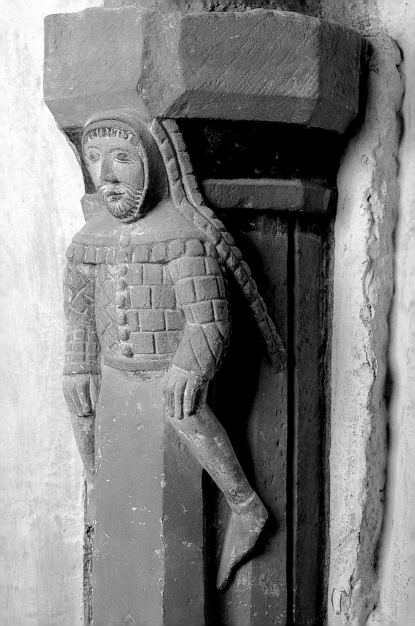

»*Zwei Glocken* [...] *von beiden Gemeinden im Arsenal zu Metz gekauft: nachdem die Franzosen die alten Glocken gestohlen hatten.*« Wann dieser Glockendiebstahl stattgefunden hat, ist unbekannt. Auch der Verbleib der genannten Glocken ist nicht nachvollziehbar. Die heutigen Glocken tragen folgende Inschriften: Große Glocke, d', am Helm: »*Gegossen vom Bochumer Verein in Bochum 1907*«, auf dem Mantel vorn: »*Glaubet*«, und hinten: »*Gegossen im Jahre 1907 unter dem Presbyterium E. Rieth Pfarrer. P. Blind. L. Büch. Th. Klein. Fr. Michler. L. Sander. L. Schneider. Jac. Zeitz*«. Mittlere Glocke, f', auf dem Mantel: »*Liebet*«. Kleine Glocke, as': »*Hoffet*«. 1956 erhielten die Glocken ein Kugellager, als Läutemaschinen der Fa. Brown-Boveri installiert wurden.

Die Martinskirche erhielt erst 1902 eine **Orgel** der Fa. Stumm, Rhaunen. Über ihre Disposition liegen keine Aufzeichnungen vor. 1980 wurde die Orgelempore abgebrochen und die Stumm'sche Orgel demontiert. Die heutige Orgel mit mechanischer Traktur und Schleifladen stammt von Orgelbau Mayer aus Heusweiler und hat folgende Disposition: I. Manual: Prinzipal 8', Oktav 4', Superoktav 2', Bourdon 8', Mixtur 3–4-fach; II. Manual: Holzgedackt 8', Rohrflöte 4', Waldflöte 2', Vox coelestis 8', Carillon 3-fach, Tremulant; Pedal: Subbass 16', Trompete 8'.

1931 wurde die **Innenausmalung** erneuert: Pfarrer Rug ließ Wände bzw. Decken weiß und die Säulen samt Rippen rot mit gelben und weißen Quaderfugen malen. Die Gewölbezwickel erhielten grüne Ranken. Über dem Eingang stand Ps. 121,8, über dem Chorbogen Ps. 84,2. Für die Neubemalung wünschte Rug für den Eingang Jer. 22,29 und für den Chorbogen Kol. 3,16. Im Chor befand sich schließlich noch ein Wandbild, um 1900 gemalt, das die Emmausszene zeigte. Auf ein Gutachten von Konservator Karl Klein hin wurde es 1931 entfernt. An diese Stelle kam das Wort Mt. 11,28. Im Januar 1982 erfolgte eine neuerliche Innenrestaurierung durch die Fa. Mrziglod, Tholey. Die Säulen und Gewölberippen im Kirchenschiff wurden nun grau gefasst mit weißen Quaderfugen und sämtliche Sprüche entfernt.

Pfarrer Johann Daniel Horstmann überliefert, dass 1732 neue **Fenster** gebrochen wurden, weil die Kirche zu dunkel gewesen sei. Sie wurden 1876 – mit Ausnahme der beiden östlichsten – neugotisch verändert. Anlässlich eines Ortstermins am 26. Juni 1950 wurde entschie-

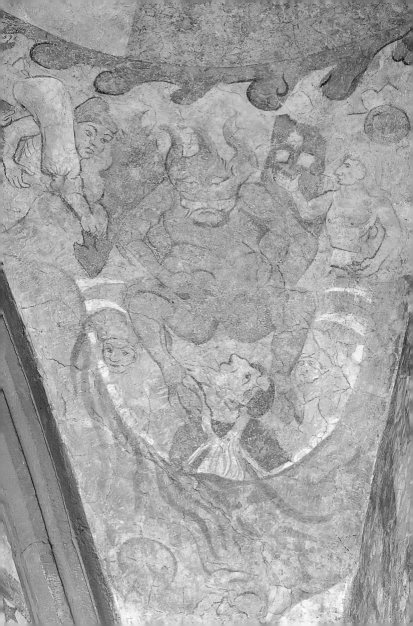

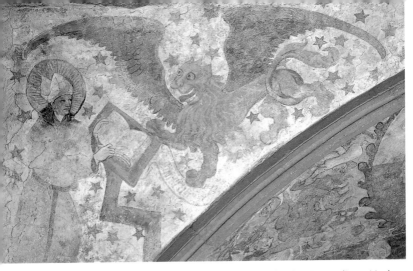

▲ *Kirchenvater Augustinus und Löwe als Symbol für den Evangelisten Markus*

den, die vorhandenen Buntgläser im oberen Bereich der Fenster zu erhalten, die restlichen mit einem Antikglas zu erneuern. Martin Klewitz machte der Gemeinde jedoch im November 1960 den Vorschlag, den Meistermannschüler Pater Bonifatius Köck OSB aus Tholey mit dem Entwurf neuer Fenster zu betrauen. Thematisch war seine Gestaltung der Chorfenster von den Vorgängen um den Tod Jesu am Kreuz bestimmt. Das Fenster am Taufstein zitiert Eph. 4,5, das Fenster an der Kanzel Mt. 13,1–9. Im Fenster über der seitlichen Tür in der Südwand, das in strenger Parallelführung strukturiert ist, teilt sich ein aus dem Ursprung herkommender »Strom«. Er ist Sinnbild der Gnade des Hl. Geistes.

Die Deckenmalereien

Im Saarland sind neben der Martinskirche nur drei Kirchen mit mittelalterlicher Ausmalung erhalten (St. Wendel, Keßlingen und Medelsheim). Vergleichbar wären aber auch die Malereien in Großbundenbach/Pfalz und Sillegny/Lorraine.

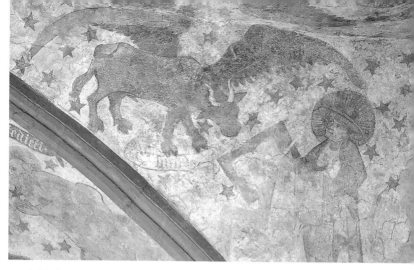

▲ *Kirchenvater Hieronymus mit Stier als Symbol des Evangelisten Lukas*

Erst am 28. Juni 1956 waren die Bilder in der Martinskirche entdeckt worden, die der Restaurator Lothar Schwink aus Andechs im Februar 1957 freilegte. Von diesen Arbeiten gibt es nur die Fotografien von Karl Rug. Mauernässe hatte die Bemalung zum Teil beschädigt und auf der Turmseite sogar zerstört. Risse durch Bergschäden machten eine Torkretierung (Ausbesserung mit Spritzbeton) des Chorbogens nötig. Tiefe und große Hacklöcher wies besonders der Martinszyklus auf dem Chorbogen auf. Neben Farbresten hatten sich vor allem die Konturen und die Binnenzeichnungen erhalten. Dies alles deutete auf Sekkomalerei hin. Etwa siebzig Prozent der Ausmalung wurden gesichert. Eine zweite Restaurierung erfolgte von Januar bis Mai 1984 durch Arnold Mrziglod aus Tholey, der mit einem »scharfen Skalpell« säuberte und sicherte. Weil die Putzschicht lose war, musste sie mit Kasein, Marmormehl und Bindemittel hinterspritzt werden. Eine dritte Sanierung erfolgte aufgrund neuer, im Oktober 2001 festgestellter Schäden, wonach sich »der Putzmörtel teilweise auf großen Flächen vom Mauerwerk des Gewölbes getrennt« hatte und »nur noch aufgrund der eige-

nen Spannung am Absturz gehindert« wurde. Mit der Sanierung, die 2002/03 durchgeführt wurde, war die Fa. Hangleiter, Otzberg, betraut. Die Fachaufsicht lag bei Prof. Klaus-Dieter Köehler, Saarbrücken.

Der Historiker Heinz Klein wies die Malereien 1986 dem Saarbrücker Maler Jost Haller zu, der 1450 in den Amtsrechnungen von Bucherbach erwähnt wird. Gudula Overmeyer geht aber aufgrund stilistischer Untersuchungen davon aus, dass Haller ausscheiden muss. Sie vermutet, dass graphische Vorlagen, Skizzen- oder Musterbücher Grundlage der Köllner Malereien sein könnten. Der Entwurf stammt womöglich vom Abt; danach übernahm eine Werkstatt die Ausführung, was die verschiedenen Stile und Fertigkeiten erklären könnte.

Zur Ikonographie

Der Chorbogen zeigt Szenen aus dem Leben des Martin von Tours. Die Malereien sind wohl einer anderen Zeit zuzuordnen als die im Chor. Links ist die Mantelszene dargestellt: Martin zu Pferd begegnet einem Bettler, der sich auf Krücken stützt. Hinter Martin kniet eine andere Gestalt mit Krücke. Das Bild ist von links nach rechts zu lesen, d. h. der kniende Bettler ist derselbe, dem Martin gleich das Mantelstück geben wird. Im Scheitel des Chorbogens ist in blauer Mandorla Christus dargestellt, der den Mantel des Heiligen angenommen hat. Rechts befindet sich das wichtigste Bild: Martin sitzt mit Mitra auf erhöhtem Stuhl, zu seiner Rechten in weißem Habit Abt Reiner von Wadgassen, dem Martin den Stab reicht, zur Linken Graf Simon III. von Saarbrücken, der dem Heiligen ein Buch hinhält und ein Schwert bekommt.

An den Rändern befinden sich zwei schwach erhaltene Bilder. Das rechte zeigt einen Heiligen mit Diakonsstola und Pilgerstab, vor dem jemand kniet. Die Kopfbedeckung wirkt wie ein Krempenhut mit Jakobsmuschel, weshalb für Jakobus d. Ä. plädiert werden sollte. Rechts vom Chorbogen steht eine Person mit kurzem Mantel, Hosen und Strümpfen: Es ist vermutlich Valentin von Rätien (5. Jh.). Die Deutung ist schwierig, weil diese Stellen stark restauriert wurden.

Die Ausmalung des Chorraums ist von der Mitte her zu lesen: Christus sitzt als Weltenrichter auf einem doppelten Regenbogen. Aus sei-

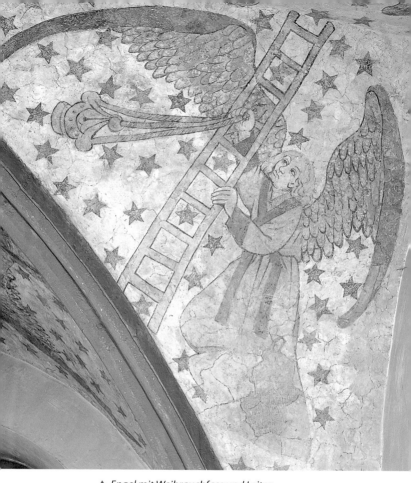

▲ *Engel mit Weihrauchfass und Leiter*

nem Mund kommen Lilie und Schwert. Johannes der Täufer kniet zur Linken. Rechts deuten Reste eines roten Mantels und eines Heiligenscheins auf Maria. Ein Spruchband kündet nach links »Ite maledicti« [dt. »Geht weg, Ihr Verdammten«]. Das rechte Band ist leer und enthielt

wohl »Venite benedicti« [dt. »Kommt her, Ihr Gesegneten«]. Im äußersten linken Zwickel sind der Höllenrachen und ein bocksbeiniger Teufel zu sehen: Ein Geiziger (mit Beutel), ein Würfelspieler, ein Kornwucherer (mit Sack), ein Trinker (mit Becher) und ein Soldat (mit Helm) fahren zur Hölle. Der Himmel auf der anderen Seite ist stark zerstört. Reste gotischer Bögen und eine schemenhafte Figur deuten auf Petrus am Himmelstor hin. Silberne Schwingen deuten auf St. Michael. Auf dem Gewölbefeld zwischen Chorbogen und Christusdarstellung befindet sich ein mittelalterliches Bild des Kosmos: Von den vier Urelementen der Antike – dargestellt als farbig unterlegte Viertelkreise – laufen neun konzentrische Kreise und bilden die Sphärenharmonie.

Die drei hinteren Felder des 5/8-Schlusses zeigen in einem himmlischen Gottesdienst, wie Engel mit Albe, Stola und Manipeln bekleidet die Leidenswerkzeuge Christi tragen, umgeben von Sonne, Mond und (in der Regel) fünfzackigen Sternen. Drei Posaunenengel blasen zum Jüngsten Gericht. In den beiden vorderen Feldern des 5/8-Schlusses sind die Säulen der mittelalterlichen Kirche symbolisiert: Schrift und Tradition. Im ersten Feld befinden sich Aurelius Augustinus und der Löwe des Markus, im anderen Hieronymus im Kardinalspurpur und der Stier des Lukas. Die beiden Felder rechts des Richters sind zerstört; wahrscheinlich waren hier Gregor der Große und Ambrosius samt Engel für Matthäus und Adler für Johannes abgebildet.

Der mittelalterliche Kirchhof

Die Martinskirche hat noch ihren alten, sie umgebenden Friedhofsbereich. Sarkophagfunde bei Grabungen in der Kirche legen eine Nutzung des Terrains zu Bestattungszwecken seit dem Mittelalter nahe. Im Zuge von Reparaturarbeiten entdeckte man 1876 bei der Entfernung eines Strebepfeilers auf der Nordseite, dass dessen Fundament vorwiegend aus »Todtengebeinen« bestand, wobei es sich vermutlich um den Inhalt eines ehemaligen Beinhauses handelte. Nach Einführung der Reformation 1575 wurde auch der Kirchhof lutherisch, nach den Réunionen wurde er simultan genutzt und 1855 erweitert. Erst 1902 sollte Kölln einen neuen Friedhof erhalten, was zugleich die Schlie-

ßung des Friedhofes an der Martinskirche bedeutete. Die endgültige Schließung bzw. Aufhebung des Kirchhofes an der Martinskirche erfolgte im März 1934. Im Zusammenhang mit seiner Aufhebung wurde der Kirchhof eingeebnet. Einige alte Grabsteine, deren kulturgeschichtliche Bedeutung man bereits erkannte, stellte man dabei in den Grünanlagen auf.

Literatur

W. Zimmermann, Kunstdenkmäler Stadt u. Landkreis Saarbrücken, Düsseldorf 1932, S. 256–261. – M. Klewitz, Martinskirche Kölln, München 1968 (= Große Baudenkmäler 226). – G. Overmeyer, Martinskirche, Saarbrücken 1989. – BDS K 27 (1980–1990), S. 87–122. – J. Conrad, Die Pfarrer an St. Martin zu Kölln. Ein Beitrag zur rheinischen Pfarrergeschichte, in: MEKGR 42 (1993), S. 167–218. – H. Klein, Lagerbücher 1825 u. 1875 (= Quellen Gesch. Köllertal 3), 1996. – 775 Jahre Evangelische Martinskirche zu Kölln 1223–1998, Püttlingen 1999 (= Beiträge zur Geschichte des Köllertals, Bd. 8). – M. Jähne, Bauskulpturen des Spätmittelalters im Saarland, Saarbrücken 1999, S. 156–164. – Sancta Treviris, Trier 1999, S. 65–80. – St. Martin zu Kölln, Walsheim 1999 (= thema: Monogr. Kunst- u. Kulturgesch. i. d. Saarregion 9). – R. Knauf, Hist. Grabsteine Kölln (= Quellen Gesch. Köllertal 7), 2000. – J. Conrad, Die evangelische Martinskirche in Köllerbach und ihr historischer Friedhof (= Kulturdenkmäler im Stadtverband Saarbrücken), Saarbrücken 2001. – J. Conrad, ZGSaarg 50 (2002/03), S. 148–159.

Evangelische Martinskirche Kölln (Saar)
Saarland
Evangelische Kirchengemeinde Kölln
Sprenger Straße 28
66346 Püttlingen

Tel. 06806 / 43 22 · Fax 06806 / 443 31

E-Mail: Ev.Kgm.Koelln-Saar@t-online.de
Homepage: www.kirchengemeinde-koelln.de

Aufnahmen: Florian Monheim, Meerbusch – Seite 2, 9: Pfarrarchiv Kölln.
Druck: F&W Mediencenter, Kienberg

Titelbild: *Ansicht von Nordosten aus dem Pfarrer-Rug-Park*
Rückseite: *Netzgewölbe vor dem Chorbogen mit Wappensteinen*

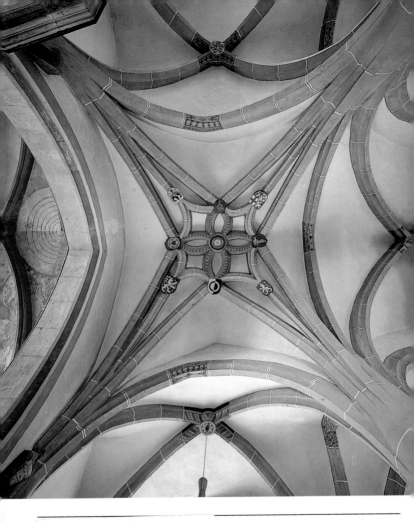

ISBN 9783422020375

NR. 226

2006 · ISBN 978-3-422-02037-5

…ag GmbH München Berlin

…e 84 · 80636 München

…ax 089/121516-16

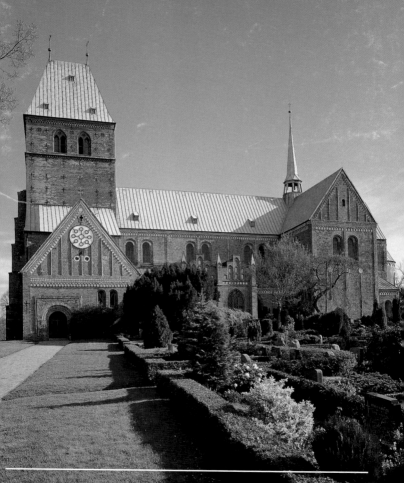

Der Dom zu Ratzeburg

Der Dom zu Ratzeburg

von Hans-Jürgen Müller

Zur Geschichte

Wer dem Ratzeburger Durchgangsverkehr entronnen und auf die Domhalbinsel gelangt ist, findet sich in einer scheinbar anderen Welt wieder. Die Kastanien und Linden des Palmbergs, das ehemalige Schloss der Herzöge von Mecklenburg, der Dom samt seinem Friedhof und die umliegenden Gebäude lassen jeden Besucher den Atem der Geschichte spüren.

Die uns greifbaren genaueren Zahlen beginnen etwa im Jahr 1000. Zu jener Zeit siedelten in diesem Gebiet die **Polaben** (»Elb-Anwohner«: Labe = Elbe). Sie gehörten zum Stammesverband der Obodriten. Mittelpunkt ihres Gaues war Ratzeburg. Wahrscheinlich leitet sich dieser Name her von einem Fürsten *Ratibor*, der auf der Insel eine Burg errichtet hatte.

Die Slawen waren in jenen Jahren keine Christen; der etwa ab dem Jahre 830 von *Ansgar*, dem Apostel des Nordens, betriebenen Mission hatten sie sich verschlossen. An der Stelle, an der sich der Dom erhebt, stand das Heiligtum ihrer Göttin Siwa. Sie wurde als Göttin der Fruchtbarkeit verehrt.

Um 1050 belebe Erzbischof *Adalbert von Bremen* die nach Norden und Osten gerichtete Mission aufs Neue. *Gottschalk*, der christlich gewordene Fürst der Obodriten, unterstützte ihn dabei. Auf dem steilen Westufer des Ratzeburger Sees, genau der Burg gegenüber, wurde ein **Benediktinerkloster** gegründet. Der in Haithabu (nahe dem heutigen Schleswig) geborene *Ansverus* war sein Abt. Eine 1062 von König *Heinrich IV.* ausgestellte Urkunde erwähnt zum ersten Mal den Namen »Ratzeburg« und lässt erkennen, dass hier die Errichtung eines **Bistums** geplant war. Doch ob *Aristo* als erster Bischof sein Amt ausüben konnte, ist fraglich. Denn beim Slawenaufstand des Jahres 1066 wurde Gottschalk erschlagen, Ansverus mit seinen Mönchen aus dem Kloster getrieben und gesteinigt. Seine Gebeine wurden später unter dem Altar des Ratzeburger Domes beigesetzt. Der Ort seines Martyriums